了如指掌

雙觀帖

草訣百韻歌

米芾集字本與草法至寶本

鄧寶劍　趙安悱◎主編

U0132085

文物出版社

圖書在版編目（ＣＩＰ）數據

草訣百韻歌：米芾集字本與草法至寶本／鄧寶劍，
趙安悱主編 . -- 北京：文物出版社, 2021.3
（雙觀帖）
ISBN 978-7-5010-6994-1

Ⅰ . ①草… Ⅱ . ①鄧… ②趙… Ⅲ . ①草書—法帖—
中國—明代 Ⅳ . ① J292.26

中國版本圖書館 CIP 數據核字 (2021) 第 010107 號

草訣百韻歌： 米芾集字本與草法至寶本

主　　編：鄧寶劍　趙安悱

責任編輯：孫漪娜　王霄凡
責任印製：張道奇

出版發行：文物出版社
社　　址：北京市東直門内北小街 2 號樓
郵　　編：100007
網　　址：http：//www.wenwu.com
印　　刷：文物出版社印刷廠有限公司
經　　銷：新華書店
開　　本：880mm×1230mm　1/8
印　　張：5
版　　次：2021 年 3 月第 1 版
印　　次：2021 年 3 月第 1 次印刷
書　　號：ISBN 978-7-5010-6994-1
定　　價：50.00 圓

兼觀則明：書法範本的存在樣態與研習方法

一　多樣的範本

習字總是離不開範本，而範本在傳播的過程中呈現爲非常複雜的樣態。

書家親筆書寫的字爲真跡，王羲之、王獻之等名家的書信，文稿皆成爲後人習字的範本。可是經典作品的真跡是非常難以獲見，即使有幸獲見，也難以長久地保留在身邊。爲了保存與傳播，就有了對真跡的複製。古人并無照相影印技術，複製法書真跡主要依靠筆勾摹與刻帖兩種方式。

勾摹又稱「向拓」，即向光而拓，也寫作「響拓」，它的基本程序是雙勾和填墨。具體程序是，用較爲透明的硬黃紙蒙在真跡上面，將字的每一筆的輪廓用淡墨細綫勾出來，然後再依照真跡的濃淡枯潤填墨。填墨時有的小心一些，好處在於精細；有的大膽一些，好處在於筆勾墨鮮活。更爲簡略大膽的方式便是將紙蒙在真跡上直接摹寫，省去雙勾的程序。唐代製作了很多精彩的晉帖摹本，在真跡難得一見的情況下，唐人摹本便最爲接近經典原貌了。

刻帖是將原跡依樣刻到石版或棗木版上，中間要經過雙勾、背朱、上石、刊刻過程，刻好之後還要捶拓以製作拓片。如果暫不考慮技術水平的因素，刻本比起摹本來，要經過更多的工序，失真的程度也比摹本要大。好的摹本雖可「下真跡一等」，但是製作一件摹本是非常費時費力的。刻帖雖然不如摹本逼真，但是可以從帖石或棗版反復捶拓，製作很多的拓本。

元人張雨跋唐摹《萬歲通天帖》云「不見唐摹，不足以言知書者矣」，足可見唐人摹本之可貴。

在範本傳播的過程中，唐人摹本和宋人刻帖也會變得非常難得，於是出現輾轉複製的情形，或依刻帖再刻，或依刻帖而勾摹，或依摹本而刻帖。

碑本也是書法範本中的重要類型。具體又包括碑、墓誌、造像記、摩崖等。起初，碑上的字是由書家用筆蘸着朱砂直接寫上去的，稱爲「書丹」。後來也采用先寫在紙上然後摹勒上石的辦法，比如趙孟頫所書《膽巴碑》《仇鍔墓碑銘》其墨跡皆流傳到現在。從直接書丹到刊刻，比起刻帖的摹勒上石再刊刻，工序要減少很多，似乎應比刻帖更接近書寫的原貌，然而未必如此。對於碑刻，啓功先生指出兩種刊刻的類型：「一種是注意石面上刻出的效果，例如方棱筆畫，如用毛筆工具，不經描畫，一下絕對寫不出來。但經過刀刻，可以得到方整厚重的效果。這可以《龍門造像》爲代表。一種是盡力保存毛筆所寫點劃的原樣，企圖摹描精確，做到一絲不苟，例如《升仙太子碑額》等。但無論哪一類型的刻法，其總的效果，必然都已和書丹的筆跡效果有距離，有差別。這裏經過刊刻的書法藝術，本身已成爲書法藝術中的另一品種。」（《從河南碑刻談古代石刻書法藝術》）從實際結果看，刀刻總會改變原跡，而從目的和功能看，刻帖就是爲了保存并傳播法書墨跡，所以刻工會盡量刻劃出原帖的樣子。而碑刻則是書手和刻工合作的工藝品，刻工可以盡量依照書丹的原貌奏刀，也可以大膽修飾以求「刻出的效果」，就像將小說拍成電影，刻工對書法理解得不到位，這是其不足之處；而刻帖摹勒上石程序煩瑣，而往往是後人刻前人的字，難免對筆法理解得不到，這是其不足之處。碑刻從書丹到刊刻程序簡單，而且是當時人刻當時人的字，刻工對筆法感覺更爲親切，這是其優勝之處。很多碑刻中誇張的修飾刻法的初始目的是盡力保存法書的原貌，故而奏刀時誇張的「改編」較少，這是其優勝之處。碑刻從書丹到刊刻程序改變了筆丹的原貌，加上這些石面粗糙難以刊刻，這是其不足之處。這裏的優勝和不足，皆是就是否能更好地體現書寫的原貌而論的。

以上談了真跡、摹本、刻帖、碑刻這幾種重要的範本類型。其實，書法範本的種類還有很多，如商周的甲骨文、金文都是書法家取法的對象。每一種範本都帶有材料本身的個性，就像人們常說的「書卷氣」「金石氣」「棗木氣」。

人們習字要臨習範本，而一些高明的臨本自身也成了範本，比如《蘭亭序》，有傳爲褚遂良的臨本、傳爲歐陽詢的臨本等。這些臨本一方面表現了臨寫者的書法風格，另一方面對於理解所臨的範本也是非常有價值的。

二　在比較中加深理解

既然書法的範本呈現出錯綜複雜的樣態，那麼比較不同形態的範本便是獲得深入理解的重要途徑。比較的方法很多，姑舉以下幾個方面。

（一）墨跡與刻本的比較

把一件墨跡作品刻到石頭或棗木版上，總會有或多或少的變形而丟失某些信息。即使再精確的刻本，墨色的枯潤濃淡也是無法看到的。比較墨跡與刻本，可以漸漸揣摩出刻本中的哪些形態是刀刻、捶拓、風蝕等因素造成的。

有的作品，墨跡本與刻本都是傳世可見的，比如日本小川氏所藏智永《真草千字文》墨跡與關中石刻本、源頭皆是智永所書，比較起來一目了然。即使不是出自同一人之手，也可相互比較，比如將樓蘭出土魏晉殘紙和《十七帖》并觀，對理解王羲之的草書筆法頗有助益。臨寫《十七帖》時，便可在很大程度上做到「透過刀鋒看筆跡」。

墨跡與刻本的比較不僅有助於臨習墨跡，也有助於臨習刻本。刻本中的刀痕改變了墨跡的初始形態，墨跡固然因刻石有變，但從積極處看，刀痕也常常讓墨跡中的點畫特徵鮮明起來。墨跡中的方筆和圓筆，在碑刻中往往得更方、更圓，一些方中帶圓的點畫特點也有鮮明的體現。墨跡中往往圓轉的人物形象，雖然變形了，但是人物的相貌特點也突出地表現出來了。因此，除了「透過刀鋒看筆跡」，我們亦可「借助刀鋒看筆跡」。就像漫畫裏的人物形象，有的書法家寫心儀刀刻、捶拓、風蝕帶來的效果，若能深入比較墨跡與刻本，對刀毫之別了然於心，便能更爲自然地表現「金石氣」。

（二）範本與臨本的比較

將範本和前賢的臨本相互參照，常能有所收獲。臨本取法自範本，也總是帶著臨寫者的個性。清人王澍云：「臨帖須運以我意，參昔人之各異，以求其同。如諸名家各臨《蘭亭》，絕無同者，其異處各由天性，其同處則傳自右軍。以此思之，便有入處。」（《翰墨指南》）在王澍看來，《蘭亭序》諸臨本的不同之處出自臨寫者的天性，而共同之處則出自王羲之，這一看法很有道理。如果進一步看，臨本的風格獨具之處未必就和所臨的範本沒有關係，臨寫者常常是捕捉并強化了範本中的某些特徵而自成一格的。比如八大山人臨集王羲之之字《興福寺半截碑》，便強化了王羲之字形內部的空間對比。範本有助於理解臨本，臨本也有助於理解範本。臨摹者是以自身的方式闡釋範本，就像一束光讓範本的某一側面鮮明起來。這樣的比較，既能啓發我們深入把握範本的特徵，又能啓發我們找到適合自己的臨帖方法。

（三）原作與影印本的比較

字帖未必和原作同樣大小，字帖與原作的墨色總有或多或少的差異，字帖亦難以表現原作紙張的質地。字帖大小、墨色的深淺、紙張的質地對於理解用筆皆有重要的意義。就像面對一個人的照片，衹見過照片，與曾見其人再看這張照片的效果是完全不同的。

觀看原作，有助於更好地利用手上的影印本。越是高清的影印，越能使我們捕捉到原作與影印本的微妙不同，對影印本細加揣摩，也有助於觀看原作。人們在博物館中，面對原作的時間總是有限的，對影印本越熟悉，就越能在有限的時間裏解讀原作中的獨特信息。

以上簡要叙述了書法範本的多種樣態，以及在不同樣態的範本之間相互參照、相互比較中學書方法。這套「雙觀帖」正是以同一碑帖的不同版本相互比較爲特色，或是範本與臨本對照，或是墨迹與刻本對照，或是原刻與重刻對照，趙安悱先生向我介紹了他的構想，并邀我共同主編。我一方面感謝趙先生的美意，一方面激賞趙先生的出版眼光。世事兼聽則明，學書亦需兼觀，相信這套字帖會爲習字的同道們帶來方便。

鄧寶劍

草聖最爲難，龍蛇競筆端。毫釐雖欲辨，體勢更須完。有點方爲㸃，空挑却是言。

宀頭無左畔，辶遶闕東邊。長短分知去，微茫視每安。步觀牛引足，羞見羊踏田。

宀頭無左畔，辶遶闕東邊

長短分知去，微茫視每安

步觀牛引足，羞見羊踏田

思惠魚如畫，禾平手似年。既防吉作古，更慎達爲連。寧乃繁於叔，疾今不減詹。

里直魚如畫求乎手似年

里直魚如畫禾平手似

沉隐吉化古更慎達爲

沉隐吉化去更慎達連

吉乃穌扵叔疾今不減詹

空乃鯊扵叔疾今不減詹

稱攝將屬倚，某棄借來旋。慰賦真難別，朔邦豈易參。常收無用直，密上不須亡。

才畔詳牋牒，水元看永泉。束同東且異，府象辱还偏。才傍干成卉，勾盤束作闌。

才畔詳牋牒，水元看永泉。束同東且異，府象辱还偏。才傍干成卉，勾盤束作闌。

鄉卿隨口得，愛鑿與奎全。玉出頭爲武，干銜點是丹。諦號應有法，雲虐豈無傳。

諦號府無法
雲虐豈無傳

諦彌名蜀法
雲雲豈無傳

玉出於而武
干銜點是丹

玉出頭爲武
干銜點是丹

愛鑿口口
奎全與奎全

口口隨口得
愛鑿與奎全

盗意脚同適，熊弦身似然。矣其頭少變，兵共足雙聯。莫寫包庸守，勿書綠是緣。

謾將繩當臘，休認寡爲寬。即脚猶如恐，還身附近遷。寒空審有象，憲害眞相牽。

12

丿之非是之
勾木可成村

蕭鼠頭先辨
寅賓腹裏推

之加心上惡
兆戴兔頭龜

點急堪成慧，勾干認是卑。壽宜圭與可，齒記止加司。右邑月何異，左方才亦爲。

舉身爲乙未，登體用北之。路左言如借，時邊寸莫違。草勾添反慶，乙九貼人飛。

惟末分憂夏，就中識弟夷。齊齋曾不較，流染却相依。或戒戈先設，皋華脚預施。

惟末分憂夏，就中識弟夷

惟末分憂夏，就中識

惟末分憂夏，就中

或戒戈先設，皋

或戒戈先設，皋華脚預施

高莒不較，流

春莒不較，流

16

睿虞元仿佛，拒捉自依稀。頂上哀衮别，胷中器谷非。止知民倚氏，不道樹多枝。

臺雲元仿佛
拒捉自依稀
頂上哀衮别
胷中器谷非
止知民倚氏
不道樹多枝

17

慮逼都來近，論臨勿妄窺。起旁合用短，遣上也同迷。欲識高齊馬，須知兒既兒。

寺專無失錯，巢筆在思惟（維）。丈畔微彎使，孫邊不緒絲。莫教凡作願，勿使雍爲離。

寺寺覺生錯筆莊僅

寺覺生錯筆立

丈畔漸彎使孫邊不緒

丈畔漸彎使孫邊不緒

芸救凡爬巧句使雜而雜

莊畿凡你作勿使雍爲雜

醉碎方行處，麗琴初起時。栽栽當自記，友發更須知。忽詡劉如對，從來缶似垂。

含貪真不偶，退邑尚參差。減滅何曾誤，黨堂未易追。女懷丹是母，叟棄點成皮。

若謂涉同淺，須教賤作師。電電黿一類，荼菊策更（同）親。非作渾如化，功勞摠若身。

若謂涉同淺須教賤作師電電黿一類荼菊策更同親非作渾如化功勞摠若身

數段情何密，曰甘勢則勻。固雖防夢蕳，自合定浮淳。添一車牛幸，點三上下心。

枲枲全不別，閬巽豈曾分。奪舊元無異，嬴蠃自有因。勢頭宗掣絷，章體效平辛。

最（冣）迫艱難歎，尤疑事予争。葛尊草上得，廊廟月邊生。里力斯成罢，圭心可是春。

出書觀項轉，別列看頭平。我家曾不遠，君畏自相仍。甚又犬傍獲，么交玉伴瓊。

出書觀項轉

別列看頭平

我家曾不遠

君畏自相仍

甚又犬傍獲

么交玉伴瓊

耻死休相犯，貌朝喜共臨。鹿頭真戴草，狐足乃疑心。勿使微成漸，奚容悶即昆。

作南觀兩甫，求鼎見棘林。休助一居下，棄奔七尚尊。隸頭真似繫，帛下即如禽。

作南觀高甫求母見其林

休助一居下棄奔七尚尊

隸頭真似繫帛下即如禽

溝潫皆從戈（弋），帋箋並用巾。懼懷容易失，會念等閑并。近息追微異，喬商斋不羣。

欷頻終別白，所取豈容昏。感感威相等，馭敦殷可親。台名依召立，敝類逐嚴分。

33

鄒歌歌難見
成幾賊易聞
傳傳相競點
留辯首從心
昌曲終如魯
食良未若吞

改頭聊近體，曹甚不同根。舊說唐同鴈，嘗思孝似存。掃摨休得混，彭赴可相侵。

攷攷孫近體曹甚不同根

攷攷孫近艱曹甚不同根

無説唐同鴈嘗思孝似存

無説唐同鴈嘗思孝似存

攷攷徙鳰混起起西揚揚

攷攷徙日混起起可揚揚

習觀羲獻跡，免使墨池渾。

習觀羲獻跡 免使墨池渾